MUNCH

La muerte como episodio de la vida

Germán Piqueras

Primera edición: febrero de 2019

© Del diseño y el texto:
Germán Piqueras
germanpiqueras@hotmail.com
www.germanpiqueras.com

ISBN: 9781797563510
Sello: Independently published

Queda prohibida, salvo excepción prevista en la ley, cualquier forma de reproducción, distribución, comunicación pública y transformación de esta obra sin contar con la autorización de los titulares de la propiedad intelectual. La infracción de los derechos mencionados puede ser constitutiva de un delito contra la propiedad intelectual (arts. 270 y ss. del Código Penal)

ÍNDICE

Sobre el autor **7**

Munch. La muerte como episodio de la vida **9**

Bibliografía **29**

SOBRE EL AUTOR

Germán Piqueras Arona es doctor en Bellas Artes (UPV, 2017), así como máster en Patrimonio Cultural (UV, 2011) y licenciado en Bellas Artes (UPV, 2009). Ha trabajado como profesor de pintura y dibujo en diversos centros culturales de Madrid (Conde Duque, Galileo, Luis Gonzaga...). Como ilustrador, destacan sus dibujos para *El Caso* (2016) o sus ilustraciones para editoriales como Tirant lo Blanch. Como articulista, ha escrito para medios relacionados con la cultura como *Descubrir el Arte*. Su tesis *Muerte y expresión artística. La vivencia de la muerte y su repercusión en el arte europeo del siglo XX* fue

calificada sobresaliente *cum laude* por la Universitat Politècnica de València.

La muerte como episodio de la vida.
Edvard Munch

El comienzo del siglo XX está marcado por uno de los artistas que mejor representó la angustia del hombre moderno y la soledad que este experimenta en las ciudades, el amor fracasado, la enfermedad y la muerte. Edvard Munch (Løten, 1863–Ekely, 1944) tiene el gran mérito y la gran capacidad de abordar, a través de un lenguaje nuevo, la expresión de sus experiencias vitales. Encontramos en el texto de Manuel López Blázquez las palabras del pintor noruego, donde se dejan ver algunas de las claves para entender su universo personal: "Enfermedad, locura y muerte fueron los ángeles negros que velaron mi

cuna al nacer"[1]. No obstante, Munch logra hacer del dolor una experiencia que le va a capacitar para expresar la angustia del ser humano. Para el mismo, la enfermedad y el sufrimiento formaban parte de sus obras y se puede afirmar que este hecho lo hizo innovador.

> "Mis problemas son parte de mí y por lo tanto de mi arte. Ellos son indistinguibles de mí, y su tratamiento destruiría mi arte. Quiero mantener esos sufrimientos"[2].

Para entender el pesimismo vital al que alude López Blázquez, hay que hacer mención a las circunstancias adversas que Munch vivió en su infancia, pues su madre sufrió de tuberculosis, llegando a escribir una

[1] LÓPEZ BLÁZQUEZ, Manuel, *Munch*, Globus, Barcelona, 1994, p. 8.
[2] Citado en MIRANDA, Marcelo; MIRANDA, Eva y MOLINA, Matías, "Edvard Munch: enfermedad y genialidad en el gran artista noruego" en *Revista Médica de Chile*, vol. 141, nº 6, Santiago de Chile, 2013.
Disponible en:
http://www.scielo.cl/scielo.php?script=sci_arttext&pid=S0034-98872013000600012 [Consulta: 20/03/2016]

carta póstuma tras el alumbramiento de su último hijo. En ella escribía esperanzada sus deseos de que toda la familia pudiera reunirse en el cielo, para no separarse más después de su muerte. Edvard, que apenas tenía cinco años, se dio cuenta de lo que ocurría. Para él fue una época en la que sufrió muchas pesadillas, dado también el desequilibrio que empezó a pasar factura en su padre tras el fallecimiento de su esposa. Christian Munch, padre del artista, solo encontraba consuelo en la constante relectura de aquella carta póstuma, y esa puede ser una de las razones que dio lugar a su desequilibrio.

La siguiente tragedia que aconteció en la vida de Edvard Munch tuvo lugar en 1877 cuando falleció, también de tuberculosis, su hermana Sophie, junto a la que se había criado, al ser tan solo dos años mayor que él. Este fue el acontecimiento que marcó el final de la infancia de Munch, precipitándolo hacia el mundo adulto, además de suponer para él una gran tragedia personal.

La experiencia propia con la muerte de su hermana quedó reflejada en el cuadro *La niña enferma,* de 1885-1886. En él aparece ya la desolada visión de la existencia que marcó la mayor parte de su producción. Leemos en las indagaciones de Paloma Alarcó, una de las reflexiones del artista noruego: "Casi todo lo que hice a partir de entonces tiene su origen en esta pintura"[3]. Según Alarcó, la necrofilia, la estética de la muerte, estuvo muy arraigada en la cultura del fin de siglo y fue síntoma de aquellos tumultuosos tiempos para el espíritu, siendo una adaptación profana de los tradicionales temas cristianos del dolor. Munch se adhirió a este fatalismo decimonónico en la que fue su primera obra original y ambiciosa.

También esa obra fue su primer contacto con el expresionismo, pues el artista afirmaba que trabajó para lograr la expresión, siendo este cuadro la

[3] ALARCÓ, Paloma, G. BERMAN, Patricia y STEIHAUG, Jon-Ove, *Edvard Munch: Arquetipos*, Museo Thyssen-Bornemisza, Madrid, 2015, p. 28.

primera ruptura con el impresionismo, tal como señala Paloma Alarcó. Para Munch, *La niña enferma* no fue solo el recuerdo de la enfermedad y temprana muerte de Sophie Munch, sino también el intento de experimentación con las cualidades materiales de la pintura que le llevaron a alejarse del nombrado impresionismo. Edvard Munch realizó, entre 1886 y 1927, hasta seis versiones pictóricas de *La niña enferma*, además de varios grabados. Alarcó destaca al respecto que:

> "La experimentación y la materialidad jugaron un papel fundamental para personificar un sentimiento existencialista y una reflexión sobre el miedo aterrador del ser humano a la muerte"[4].

Munch argumenta que hizo varias versiones de este cuadro por el hecho de tratarse de un proceso creativo abierto, en el que cada nueva versión representaba, a su manera, un aporte a lo que sentía en la primera impresión. Asimismo, en el primer cuadro realizó muchos cambios con el mismo

[4] *Ibídem*.

objetivo de captar esa primera impresión, rascándolo, dejando que se disolviera en la pintura blanda, perfeccionando el cutis pálido y traslúcido contra la tela, así como la boca y las manos temblorosas. Señales de estas pruebas son los arañazos en la superficie del lienzo, huellas del intenso combate que para Munch suponía crear, lo que podemos observar en las descripciones que realiza López Blázquez[5]. Si bien, respecto a la justificación, Munch matizó en sus *Cuadernos del alma*[6] que un cuadro no se puede explicar, y es precisamente por este motivo de no saber explicar algo, por lo que se pinta.

La tragedia de la muerte de su hermana también inspiró otra de las grandes representaciones en torno a la muerte, *Muerte en la habitación de la enferma* de 1893, que también repitió en una litografía en 1896. Tanto en la pintura como en la litografía, la

[5] LÓPEZ BLÁZQUEZ, Manuel, *Op. cit.*, p. 15.
[6] MUNCH, Edvard, *Cuadernos del alma*, Casimiro, Madrid, 2015.

protagonista está ausente y la idea de muerte se ha desplazado, como bien nos describe Alarcó, a las expresiones de aflicción de los personajes de la habitación. Entre ellos se percibe una incomunicación que nos hace pensar que, más que un compungido recuerdo familiar, la imagen quiere eternizar la naturaleza individual del drama y el dolor. Para López Blázquez, en esta pintura Munch no ha necesitado representar de forma explícita la figura de la muerte y sin embargo, consigue que esté presente por todos los rincones de la habitación[7].

Siguiendo un orden cronológico, la siguiente alusión a la muerte en la obra de Edvard Munch la encontramos en *Junto al lecho de muerte* de 1895. Para Ulrich Bischoff[8], esta obra alude directamente a *La niña enferma*, con la diferencia de que aquí el protagonismo lo adquieren los miembros de la familia del enfermo, cuyos rostros y

[7] LÓPEZ BLÁZQUEZ, Manuel, *Op. cit.*, p. 22.
[8] BISCHOFF, Ulrich, *Munch*, Taschen, Colonia, 2011, p. 56.

manos surgen de una zona oscura y el espectador es un testigo más del enfermo gracias al escorzo del lecho en el que se halla, quedando la muerte representada en la sombra que se aproxima en la parte derecha de la obra.

Si la muerte de su hermana le inspiró para realizar algunas de sus obras más representativas aproximadas al concepto muerte, el deceso de su madre le llevó a realizar *Madre muerta con niña*, de 1897-1899. Un cuadro en el que observamos que Munch, analizando los textos de Ulrich Bischoff, pone de manifiesto su peculiaridad esencial en el arte, que reside en el radicalismo con que trata dos problemas estrictamente artísticos: la composición y la técnica pictórica. Si bien en la obra, Edvard Munch rememora un momento de su infancia que le precipitó hacia una crisis tanto a él como a su hermana Sophie, en el cuadro se representa la impotencia frente a la muerte, ejemplificada mediante cuatro

personas adultas que parecen estar nerviosas, reservadas e inquietas.

Es su hermana Sophie la que se halla en primer plano, de cara al espectador, tapándose los oídos con las manos, como si quisiera ponerse a salvo del dolor que le produce el silencioso grito de la muerte[9].

A comienzos del siglo XX tuvo lugar un fatal altercado, un enfado con su prometida Tulla Larsen acabó con el artista malherido, mutilándose un dedo tras un disparo e ingresando, en 1905, en un sanatorio mental. De este periodo destacamos *La muerte de Marat I* y *La muerte de Marat II*, ambas *de* 1907, que si bien tratan la misma temática que el cuadro de David, difieren del mismo ya que incluyen la imagen de la asesina, Charlotte Corday, que en la obra del artista francés aparecía de manera simbólica en el papel que sujetaba Marat.

Sobre la primera de estas obras, Sue Prideaux subraya el hecho de que

[9] *Ibídem.*

Munch se retrata como Marat, y a Tulla como Charlotte Corday:

> "El tema era el disparo sobre él mismo de Tulla Larsen, Munch es Marat, se encuentra desnudo sobre la cama, la sangre cubre su cuerpo y forma charcos en el suelo. Tulla es la asesina Charlotte Corday. Ella también está desnuda mientras nos observa con una mirada curiosa y desapegada que le hacía atisbar a Munch que había algo malo en ella, algo que faltaba, un vacío detrás de la hermosa fachada: era como un cadáver cuando la besó por primera vez. *El niño concebido por mí y por mi amada nace ahora, La muerte de Marat, que llevé dentro de mí durante nueve años, no es una pintura fácil*, escribió cuando fue exhibida en París. No estaba allí para verlo, pero sospechaba que Tulla estaba"[10].

Munch no solo hace referencia a Marat en esta ocasión, pues su interés por el acontecimiento histórico que sirvió a David como inspiración de una de sus obras más singulares, también es retomado en el autorretrato fotográfico

[10] PRIDEAUX, Sue, *Edvard Munch: Behind the Scream*, Yale University Press, New Haven y Londres, 2007, p. 242.

que se realiza bajo el título *A lo Marat*. El mismo fue realizado durante su internamiento en la clínica psiquiátrica del Dr. Jacobsen en 1908. Entre los años 1905 y 1909 fue hospitalizado en diversas ocasiones por alcoholismo asociado a productividad alucinatoria, ánimo depresivo e ideación suicida.

Pero es en 1915 cuando Munch pinta una de las obras en las que, bajo mi opinión, más se aproxima a la experiencia de la muerte. *Agonía* representa la experiencia física de la muerte y además, evidencia sus variadas versiones de *La niña enferma*, al crear un ambiente denso y expresionista. Sobre la obra, Paloma Alarcó escribe:

> "La materialidad de la obra actúa de nuevo como metáfora de la transformación de las sustancias, una vez que el cuerpo se queda sin su último aliento de vida. Los rostros de los personajes que velan el cadáver se han convertido en máscaras, con unos ojos que se salen de sus órbitas, y expresan

sin piedad el miedo animal a la muerte"[11].

Alarcó nos da las claves para comprender el hecho de que Munch se valga de arquetipos para penetrar en las profundidades de la psicología de sus personajes, estableciendo así relaciones entre los signos externos del mundo físico y la dimensión espiritual oculta. Para Munch, estos arquetipos, entre los que se encuentra la muerte, dominan el pensamiento y el comportamiento individual, emergiendo en forma de imágenes. De esta manera, Munch "adopta una posición filosófica comparable a la futura psicología analítica"[12]. A través de los arquetipos emocionales, el artista noruego muestra sus obsesiones existenciales referentes al amor, el deseo, los celos, la ansiedad, la enfermedad o la muerte.

Todas las obras de Munch aludidas en este libro, cuyas temáticas giran en torno a la muerte, se encuentran

[11] ALARCÓ, Paloma, G. BERMAN, Patricia y STEIHAUG, Jon-Ove, *Op. cit.*, p. 30.
[12] *Ibídem*, p. 21.

dentro del mismo marco, que no es otro que el auspiciado por *El friso de la vida*, que es el nombre que recibe la serie de cuadros que abarcan todos los aspectos de la vida humana. Verifico en los textos de Bischoff que para comprender el enfoque universalista de la obra central del artista es necesario citar determinadas obras de la literatura mundial tales como la obra dramática de William Shakespeare, las novelas de Herman Melville, Gustave Flaubert o James Joyce[13]. Bischoff también nos aclara que los principios de *El friso de la vida* se remontan aproximadamente a 1886, año en que Munch pinta *La niña enferma*, así como otras obras como *Pubertad* y *El día siguiente*.

Para comprender el porqué de *El friso de la vida*, nada mejor que recurrir a las propias palabras de Munch, relatadas en sus *Cuadernos del alma:*

> "El friso está pensado como un poema sobre la vida, sobre el amor y sobre la muerte. Podrá parecer que el motivo en

[13] BISCHOFF, Ulrich, *Op. cit.*, p. 31.

el cuadro más grande –el hombre y la mujer en el bosque– se aparta algo de las ideas plasmadas en los otros paneles y, sin embargo, es tan necesario para todo el friso como lo es la hebilla para el cinturón. Es una imagen de vida así como de muerte: el bosque se nutre de los muertos y la ciudad que crece detrás de los árboles. Es una imagen de las fuerzas resistentes y duraderas de la vida"[14].

Así, en *El friso de la vida*, vida y muerte tienen una importancia similar. Por otro lado, se sabe, según las investigaciones de Bischoff, que el cuadro *Madonna*, fechado en 1894-1895 y que inauguraba la serie dedicada al tema de la plenitud y el fin del amor, portaba en su marco pintados o tallados espermatozoides que aludían a la concepción y embriones humanos que hacían lo propio a la muerte ya que, estos embriones tenían por cabezas calaveras[15]. Munch ha aclarado en dos textos su modo de ver la conexión natural entre la vida y la muerte en

[14] MUNCH, Edvard, *Op. cit.*, pp. 45-46.
[15] BISCHOFF, Ulrich, *Op. cit.*, p. 40.

este mismo cuadro, refiriéndose a su *Madonna* del siguiente modo:

> "En tu rostro está contenida toda la ternura del mundo. La luz de la luna baña tu rostro lleno de belleza y de dolor, porque [...] la muerte le da la mano a la vida y las mil generaciones de los muertos y las mil generaciones de los que vendrán forman una única cadena"[16].

En el segundo texto, un poema, dice así:

> "La pausa en la que se detiene el curso del mundo.
> Tu rostro contiene toda la belleza de la tierra,
> tus labios carmesí,
> como un fruto que madura,
> se entreabren como con dolor,
> la sonrisa de un cadáver,
> ahora la vida le tiende la mano a la muerte,
> se forja la cadena que une las mil generaciones
> de muertos a las mil generaciones venideras"[17].

[16] Citado en BISCHOFF, Ulrich, p. 42.
[17] *Ibídem*.

En otro cuadro perteneciente también a *El friso de la vida*, titulado *La mujer en tres estadios* y datado hacia 1894, observamos en la tercera mujer representada en el cuadro unas profundas sombras en torno a los ojos que confieren al rostro un aspecto cadavérico, así como su fuerte contorno negro recuerda los marcos de las esquelas mortuorias[18].

Por otro lado, y en relación a la obra con mayor reconocimiento de Munch, se puede decir que esta posee la capacidad de anticipar los trágicos acontecimientos futuros que azotarían a Europa en el siglo XX. Sobre *El Grito*, el cineasta Manuel Gutiérrez Aragón señala: "¿Qué grito de miedo lanza esa boca abierta? ¿Qué terror hay en el aire para que el personaje se tenga que tapar los oídos?"[19].

Se trata de una obra que nos confronta con el miedo y la soledad del ser

[18] BISCHOFF, Ulrich, *Op. cit.*, p. 46.
[19] GUTIÉRREZ ARAGÓN, Manuel, "Edvard Munch: ¿Cómo se pinta un grito?". Disponible en: http://cultura.elpais.com/cultura/2013/06/19/actualidad/1371668105_634545.html [Consulta: 15/08/2016]

humano en una naturaleza que no consuela, tal como apunta Bischoff[20]. El artista noruego describe la experiencia que sirvió como origen de *El Grito* con las siguientes palabras:

> "Paseaba con dos amigos por el sendero,
> cuando el sol se ponía,
> de repente el sol se tornó rojo-sangre.
> Me paré, me apoyé sobre la barandilla, terriblemente cansado, y me asomé sobre el fiordo azul-negro y la sangre de la ciudad a llamaradas revoloteaba.
> Mis amigos siguieron caminando y yo me quedé rezagado, temblando de angustia –y sentí como si un gran e infinito grito hubiera cruzado la tierra"[21].

En alusión al sentido premonitorio que pudiera tener la presente obra, se puede citar una de las posibles fuentes literarias del cuadro según las investigaciones de Bischoff y que están referidas a unas palabras halladas en un pasaje filosófico de Sören Kierkegaard:

[20] BISCHOFF, Ulrich, *Op. cit.*, p. 54.
[21] MUNCH, Edvard, *Op. cit.*, p. 23.

> "Es tanto el peso de mi alma que ningún pensamiento puede transportarla, y no hay alas capaces de elevarla a lo inmaterial. Si se conmueve, parece acariciar el suelo con sus alas, como el vuelo bajo de los pájaros cuando presienten la tormenta. En mi pecho anida una opresión, un temor que adivina un terremoto"[22].

No obstante, cabe recordar que *El grito* siempre fue una obra que estuvo pensada para observarse en correlación con otros cuadros de *El friso de la vida*, tal y como explica Alarcó en una entrevista de 2015[23]. Asimismo, Alarcó subraya que otros cuadros de *El friso de la vida* como *Atardecer en Karl Johan* y *Ansiedad* funcionaban como imágenes igual de pavorosas que *El Grito*. Sobre estos dramas visuales, Munch escribió:

> "Veo a todas las personas detrás de sus máscaras. Rostros sonrientes, tranquilos, pálidos cadáveres que

[22] BISCHOFF, Ulrich, *Op. cit.*, p. 55.
[23] SAN VICENTE FEDUCHI, Marta, "Munch, el gran desconocido: entrevista a Paloma Alarcó" en http://lagrietaonline.com/munch-el-gran-desconocido-entrevista-a-paloma-alarco/ [Consulta: 17/07/2016]

corren inquietos por un sinuoso camino cuyo final es la tumba"[24].

Las más valientes aportaciones de Munch no fueron sino la transformación de las realidades que permanecen inaccesibles o invisibles del simbolismo en un expresionismo existencial y la admirable conjunción de memoria, percepción y proyección en una sola imagen[25].

En los últimos años de su vida, Munch pinta diversos autorretratos en los que hace permanente alusión al espacio entre la vida y la muerte. No obstante, se sabe que el pintor manifestaba su deseo de no morir súbitamente o sin saberlo, ya que señala: "Quiero tener esa última experiencia también"[26]. **Al respecto y en relación a *Autorretrato junto a la ventana*, Bischoff observa que es la imagen viva de la oposición entre la vida y la muerte:**

[24] ALARCÓ, Paloma, G. BERMAN, Patricia y STEIHAUG, Jon-Ove, *Op. cit.*, p. 33.
[25] *Ibídem*, p. 22.
[26] Citado en MIRANDA, Marcelo; MIRANDA, Eva y MOLINA, Matías, *Op. cit.*

"El rojo intenso de la cara y la pared, así como el verdiazul de la ventana, forman un bastión contra la muerte representada por el paisaje helado que entra por la ventana. La estructuración vertical del formato del cuadro acentúa la polaridad entre el yacer y el estar de pie. La vida humana es una victoria provisional sobre la fuerza de gravedad, sobre la materia. El pintor se incorpora por última vez para acostarse a morir. Su vida es símbolo de esa victoria. Como tal símbolo, el cuadro reconcilia la vida con la muerte, la línea vertical con la horizontal, el movimiento con el reposo"[27].

[27] BISCHOFF, Ulrich, *Op. cit.*, pp. 89-90.

BIBLIOGRAFÍA

LIBROS

BISCHOFF, Ulrich, *Munch*, Taschen, Colonia, 2011.

LÓPEZ BLÁZQUEZ, Manuel, *Munch*, Globus, Barcelona, 1994.

MUNCH, Edvard, *Cuadernos del alma*, Casimiro, Madrid, 2015.

PRIDEAUX, Sue, *Edvard Munch: Behind the Scream*, Yale University Press, New Haven y Londres, 2007.

ARTÍCULOS

GUTIÉRREZ ARAGÓN, Manuel, "Edvard Munch: ¿Cómo se pinta un grito?". Disponible en: http://cultura.elpais.com/cultura/2013/06/19/actualidad/1371668105_634545.html

MIRANDA, Marcelo; MIRANDA, Eva y MOLINA, Matías, "Edvard Munch: enfermedad y genialidad en el gran artista noruego" en *Revista Médica de Chile*, vol. 141, nº 6, Santiago de Chile, 2013.

SAN VICENTE FEDUCHI, Marta, "Munch, el gran desconocido: entrevista a Paloma Alarcó" en http://lagrietaonline.com/munch-el-gran-desconocido-entrevista-a-paloma-alarco/

CATÁLOGOS

ALARCÓ, Paloma, G. BERMAN, Patricia y STEIHAUG, Jon-Ove, *Edvard Munch: Arquetipos*, Museo Thyssen-Bornemisza, Madrid, 2015,

www.ingramcontent.com/pod-product-compliance
Lightning Source LLC
Chambersburg PA
CBHW030558220526
45463CB00007B/3115